曾 刚 写 生 选

ZENGGANG XIESHENG XUAN

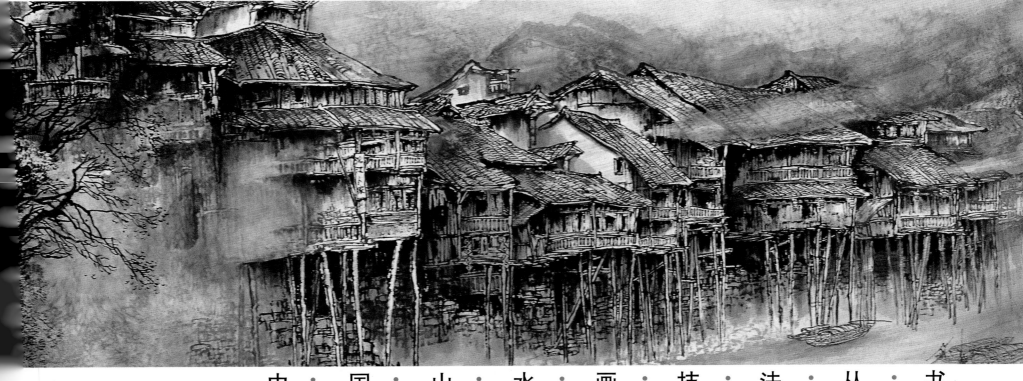

中·国·山·水·画·技·法·丛·书

ZHONGGUO SHANSHUIHUA JIFA CONGSHU

福建美术出版社

图书在版编目(CIP)数据

曾刚写生选/曾刚著.—福州:福建美术出版社,
2006.4 (2015.4 重印)
(中国山水画技法丛书)
ISBN 978-7-5393-1708-3

Ⅰ.曾… Ⅱ.曾… Ⅲ.山水画:写生画-技法(美术)
Ⅳ.J212.26

中国版本图书馆 CIP 数据核字(2006)第 038534 号

责任编辑:沈华琼
封面设计:陈 艳

中国山水画技法丛书
曾刚写生选
*
福建美术出版社出版发行
福建省金盾彩色印刷有限公司印刷
开本:889×1194mm 1/12 3 印张
2006 年 5 月第 1 版第 1 次印刷
2015 年 4 月第 1 版第 6 次印刷
印数:17000-19000
ISBN 978-7-5393-1708-3
定价:32.00 元

胸中无尘浊　山水传精神

——读曾刚山水画

董其昌在《画旨》中谈到："画家六法，一曰气韵生动。气韵不可学，此生而知之，自然天授。然亦有学得处，读万卷书，行万里路，胸中脱去尘浊，自然丘壑内营，成立郛郭，随手写出，皆为山水传神。"今观曾刚之画作，始知玄宰之言不虚也！

曾刚生于秀甲天下的峨眉仙山，而这方钟灵毓秀的水土恰好是画家陶冶性灵之所。曾刚早见慧根，总角之年，已识艺概，声名播于乡梓。稍长游艺成都，广拜名师学画。而我最为称道和赞赏的，是他的勤奋与善学。古人云，资学兼长，则神融笔畅。曾刚以其颖更兼好学，何愁事不竟成？

曾刚的画，主要表现在对家乡山水的一种人文关怀，一种乡情眷恋。一角山石，一叶扁舟，无不蕴含其浓浓的情思。他将自己人生信念和审美追求一并融入他的彩墨世界，于空谷幽泉中令观感受到那份久违的清新和远离尘嚣的宁静。冥冥之中，仿佛天籁。刚早年学习素描，有很强的造型能力。其山水画胎息于宋元，以代大家为用，其艺与日臻善。与大多数文人墨客一样，曾刚也是立"一生好入名山游"之徒。他热爱生活，钟情他所从事的艺术，

常年奔走在名山大川之间，搜尽奇峰，于大自然中陶冶性情，汲取艺术养分。他的聪明在于他不囿成法，能巧妙地将自己的所学所长与生活感情结合起来进行解构，重组出许许多多的奇思妙想，在传统与现代之间找到了一个涵泳自如的契合点。读他的画，我们能感受到那份"即景会心、随物婉转"的优游自信。其笔触起伏跌宕，充满激情、充满个性，其中不乏率意天成的神来之笔。

曾刚作画，首重气势，次在得法、得意，其画不论小品巨制，皆浑厚华滋，气势逼人，于雄厚之中蕴藉意韵。观之若壮士拔山、若侠客仗剑，风樯阵马，荡气回肠处足以令人扼腕，岂不亦快也乐哉乎？近来曾刚尝试以西画的肌理效果植入中国画中，其作品更见质感，其势亦愈见恢宏。暂且不论曾刚此举的成功与否，这种探索性、创造性的思维就是值得肯定和称道的。

当然，并不是说曾刚的画就达到很高的审美境界。对一个青年画家而言，我更看重他的未来。以曾刚的慧根和已取得的不俗的成绩，唯愿他不断进取，羽化自我，想必不久之后会看到一个全新的曾刚。

尼玛泽仁

中国美术家协会副主席

写 生 概 述

　　写生在中国画中占非常重要的位置。初学山水画者通常从临摹入手，学习前人总结出来的基础技法。在掌握了一定的技法后，我们就可以开始写生了。初学写生，往往面临物体，不知从何下手，或见啥画啥，整个画面杂乱无章，没有一个主体。这时我们该怎么办呢？首先，应该看一些好的速写作品，看看别人是怎么样取舍的，并认真地临摹；然后跟有经验的老师出去写生，看看老师的用笔以及是怎样取景的；接着自己就可以尝试练习，反复实践。相信这应该是一条捷径了。

　　写生时，我们可根据具体情况来表现对象。有时可以采用素材式的写生方法，不需要表现完整的构图，只把自己需要的单一景物画下来，如房屋、桥梁、车船和种种形状的树木等等。这样，到创作时根据画面需要，我们就可以在速写本里找到素材或参照物。另一种方法是构图式的写生，这是画家中最常见的一种写生形式，可以根据画面的需要对景物进行调整安置，以达到最佳的创作效果。

　　写生是为了学习、掌握山水画技法的实际运用，锻炼我们的笔墨技巧。写生也是为了更好地创作，素材越多，题材越广，你创作的空间就越大。所以我们必须坚持深入生活，走很多的地方，去了解各地的地貌特点，努力捕捉它们的特征。我相信，通过这样持之以恒的写生实践，对以后的山水画创作会起着重要的作用。

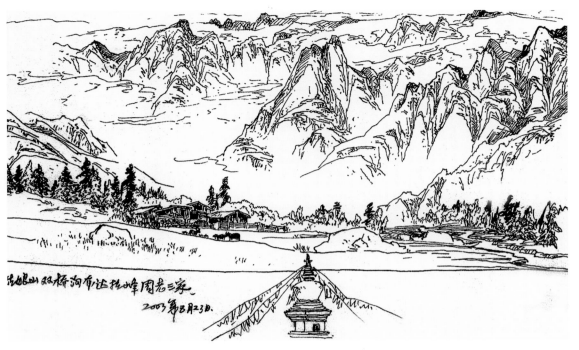

这是四川省四姑娘山的一处景点。这里山势雄伟，悬崖峭壁直入云霄，山脚绿油油的草坪，点缀着几间藏民的房屋，别具特色，牧民牵着耗牛穿梭其间，仿佛是到了人间天堂。

白塔是藏民敬仰的圣物。画这张速写时把远处的白塔移过来，作为画面的中心，使整张画的构图有了灵气。雄伟的群山环绕四周，更显出整个画面的气势宏大。

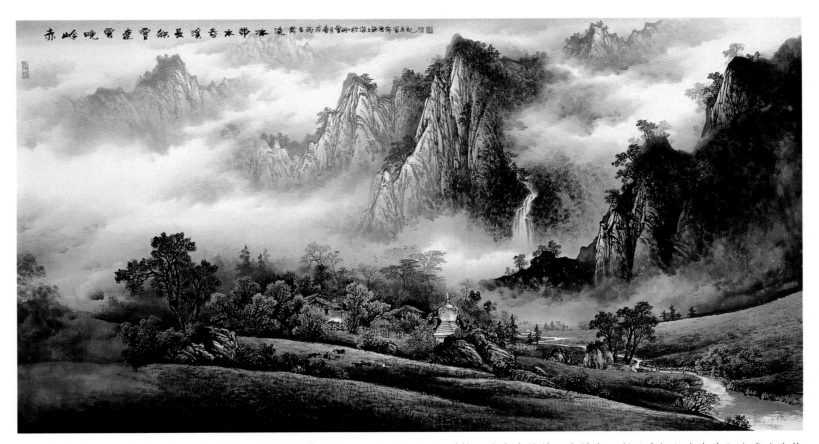

这是一幅全景式的构图。当我坐在四姑娘山的草坪上，环顾四周，可以说换一个角度就是一个景点。所以我把几个角度组合成这张构图，使它中心更加突出。远山占据了画面的大部分空间，一条瀑布畅流其间。云雾和远山都用暖色调画出，光源由同一方向照来，使画面更具立体感。

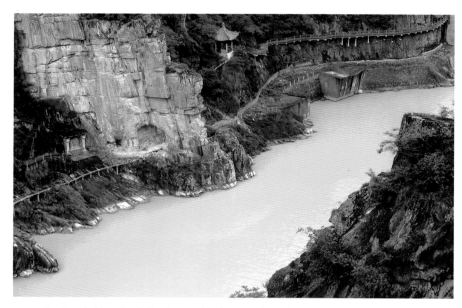

陕西汉中的石门古栈道，风景秀丽，美不胜收，是众多画家经常光顾的地方。这幅图片拍摄的是石门古栈道的精华之处，尤其是石门，悬崖峭壁，寸草不生。石块的皴法是典型的马牙皴。

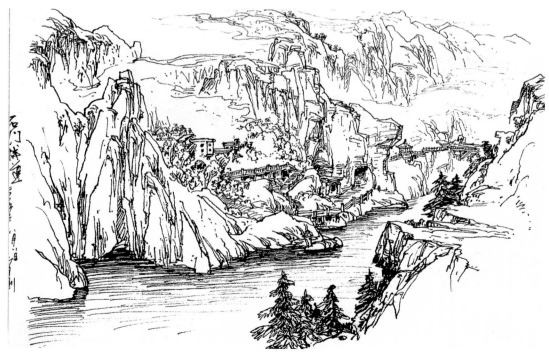

这幅速写是以山为主体的一张构图，根据当时的观察和分析，我把它构成一张全景式的图画。在山石线条的疏密安排和块面的分割上下了很大的功夫，一条栈道把画面推得很深，使整个场景愈显广大。

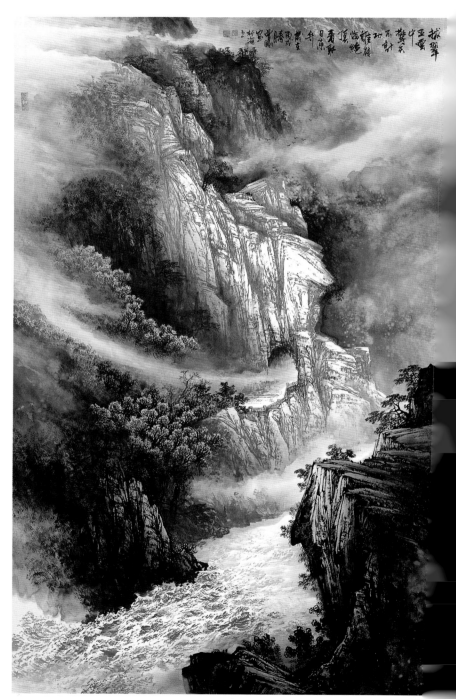

经过仔细观察研究，我在创作这幅山水画时，认为石门应该是主所以把速写的构图（全景式）作了大幅度调整，后面的物体基本虚化，突出石门主体，让原本平静的水面流动起来，使整个画面更具气势。

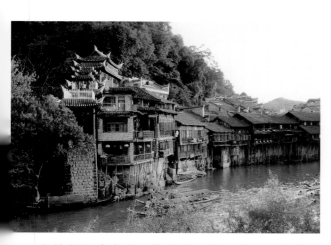

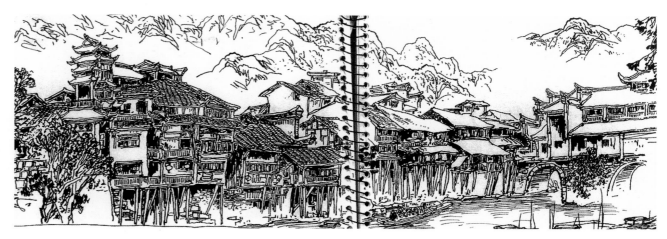

这是湘西著名的小城凤凰古镇。第一次来到这里，我就被它那种远离尘嚣的和谐与静谧景象深深地吸引住了。看着那古老而美丽的吊脚楼，静静流淌的沱江水以及在岸边无忧无虑地戏水的孩童，仿佛回到对往事的记忆。

凤凰古镇最打动人心的是吊脚楼，所以我在构图时把百分之八十的画面用来表现它，沱江只占了很少的一点位置，再配上远山，把古镇神秘而古老的气氛表现出来了。

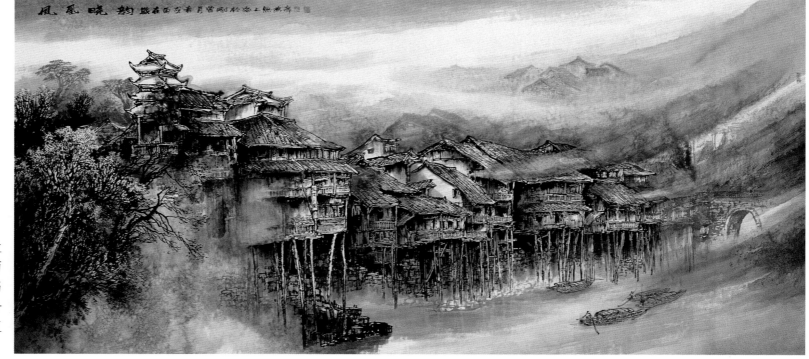

这幅画，我基本上没有改变写稿的构图，特别是画面主体"吊脚楼"，却把整个画面四周都虚化了，远处也舍去，这样，画面的中心就更突出了。

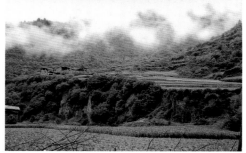

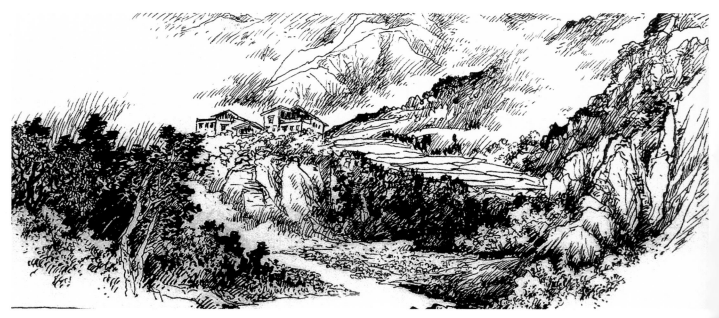

画这张速写时，我抓住了图片的特点，把场景画得很茂密，并且运用多种技法的处理，特别是前景的树木，前后层次虚实相间，远处用虚线表现，把云的动感表现出来。

这是四川省米亚罗风景区一处景点。古老的羌族房屋以及云雾中的梯田，构成了一幅完美的图画，前面是绿油油的庄稼，远山云雾环绕，显出一片生机勃勃的景象。

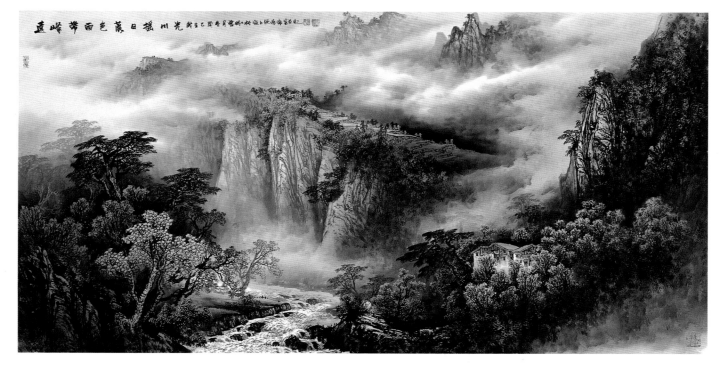

这幅画的构图，是把两张图片组合起，使画面看起来更加丰富、厚重。远云雾笼罩中时隐时现，高不可攀，整个色调很统一，浓淡适宜，恰到好处，使更具立体感。

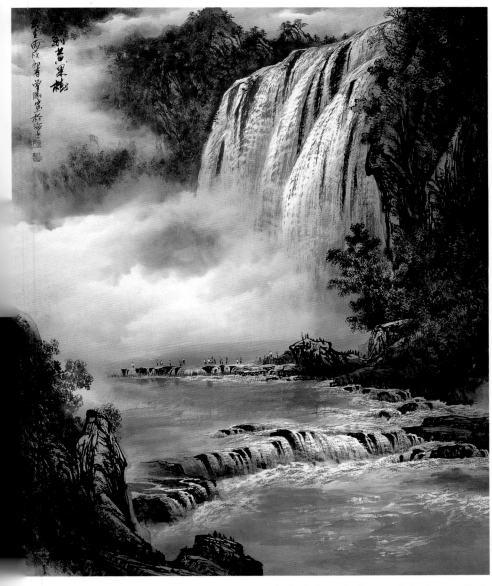

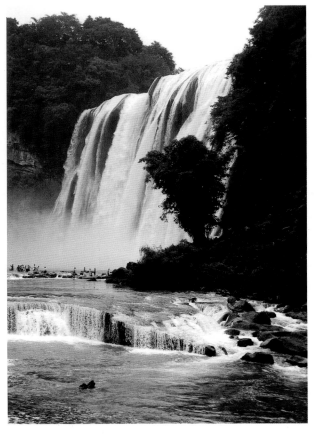

黄果树瀑布是贵州最著名的景观。夏天去时，水量充沛，瀑布的变化很大，层次丰富，石头聚散自然，虚实相间，流水顺着巨石狂泄而下，升起漫天水雾，场面十分壮观。

画好名胜景点我认为是最难的，因为古今中外有很多名人雅士都在画。首先抓住黄果树瀑布的特点。我觉得它除了瀑布很壮观、很漂亮外，下面的流水也生动，一级一级的石阶让水面的变化十分丰富，水流冲激石头产生的浪花以及于转向所产生的变化，都使画面更加耐看。

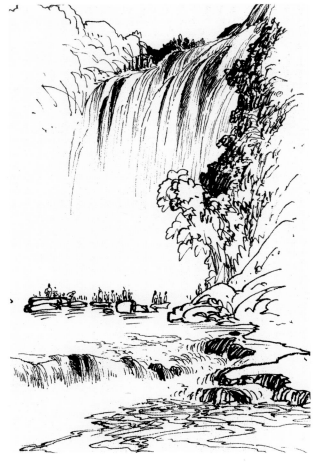

画黄果树瀑布，首先要考虑的就是它的气势非凡，所以我在写生时把瀑布的位置提得很高，天的空间留得很少，中间留出大量空白，表示因流水产生的水雾。画面下部的流水很有特点，大量的流水顺着石涧奔流，变奏出美妙的乐章。

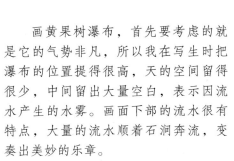

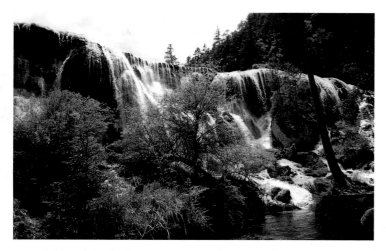

这是以水闻名的风景区——九寨沟。图片以瀑布为主，层次丰富，变化多端，瀑布直泻而下，顺着山石奔流而去。

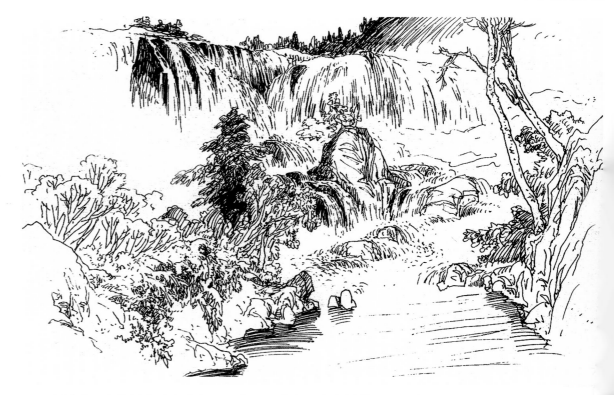

速写时，在构图上以水为主。因为画面的左下角杂树挡住了瀑布的大部分空间，所以在构图时把树的层次画得更清楚，前后更丰富了，这样整个画面的层次感就更深了。

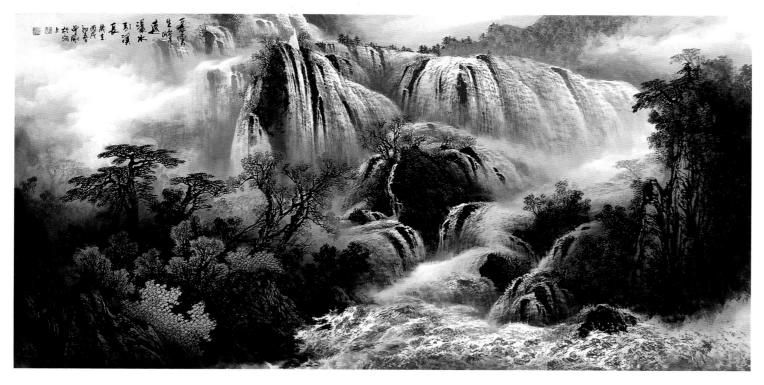

画这幅画时，我为把九寨沟的瀑布画得气势更大，把树木、山石都画得较小，再用云雾、水气穿插其中，使画面虚实相间，更具神秘感。

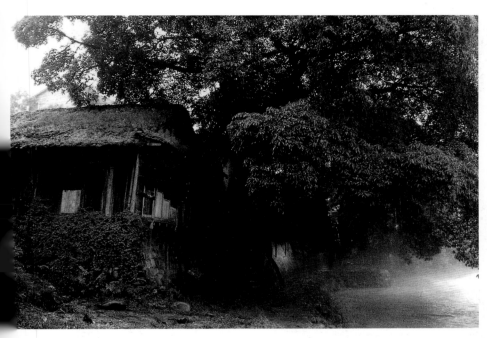

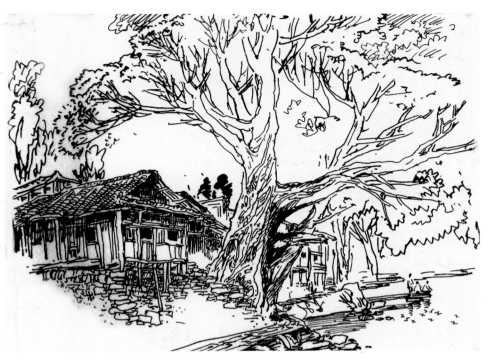

四川有很多不知名的古镇，洪雅柳江就是一处。看到这陈旧的老房子和参天大树，就知道古镇有一段不平凡的历史。我几乎每年都来这里采风，而且每次都有新的感受。

我画这幅速写，想把柳江的那份与世隔绝般的宁静表现出来。参天大树下几个村民正在河边洗衣服。树根是榕树最具魅力的地方，所以我刻意把树根画得很细致。透过大树，隐约可见几间房屋，一条乡间小道沿着河岸伸向远方。

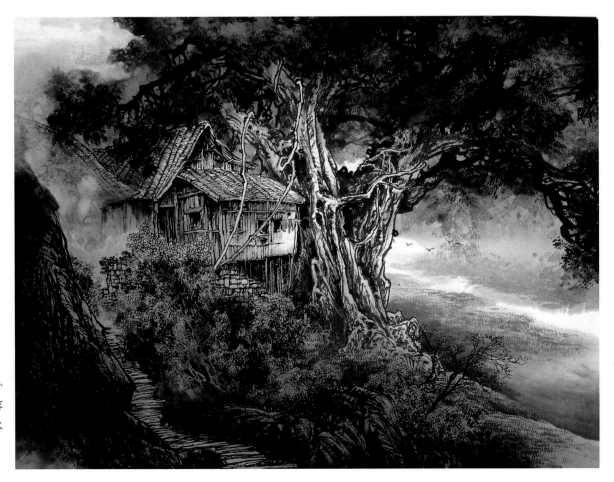

柳江是画家们最爱光临的地方。每当来到这里，一种古老、朴实、宁静的气息，就会扑面而来。我力求画出这种感觉。巨大的榕树一把大伞遮天盖地，下面的杂树也很茂密，一层薄雾从小溪水过，那种久违的宁静仿佛笼罩着整个画面。

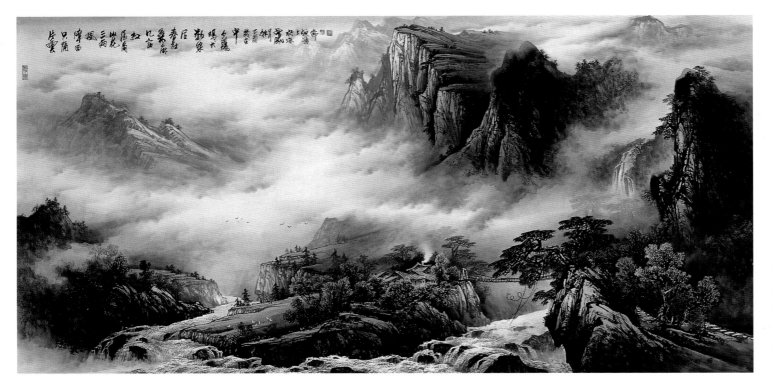

由于照相机的取景框的限制，所有图片中的场景看起来都不太大。而我们在写生时看到漫山云雾蒸腾，场景十分宏伟，所以我在写生和创作时都有意识地把图画成全景式的，通过透视法把场面推得很远。远山基本上顶到天空，这样看起来气势雄伟。

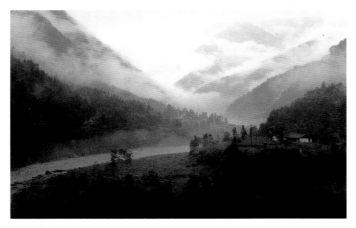

从康定回成都，一路上美景不断，行至这里，突然发现远山升起无数云雾，变化很快，远处的树木、房屋、梯田时隐时现，十分壮观。由于四川是盆地，空气潮湿，非常适宜树木、农作物的生长，因此所见之处，郁郁葱葱、生机盎然。

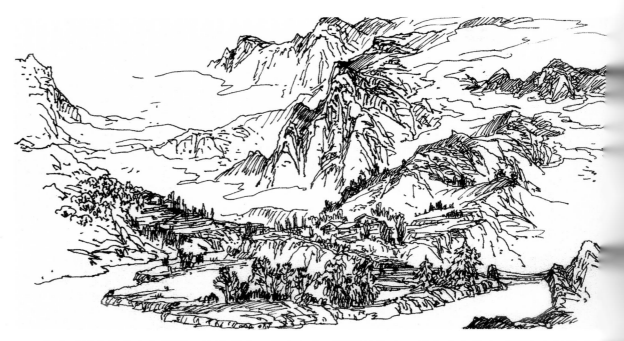

由于四川盆地的空气潮湿，植被茂盛，很少有山石裸露的地方，因此我在写生时，有意识地略作调整。如图片中两边的山石很对称，而且都是平行斜线，如果你照样把它画下来，就不好看了，所以我把这张速写两边山石的位置调整成不对称，并把山势提高，使画面看起来气势更大。

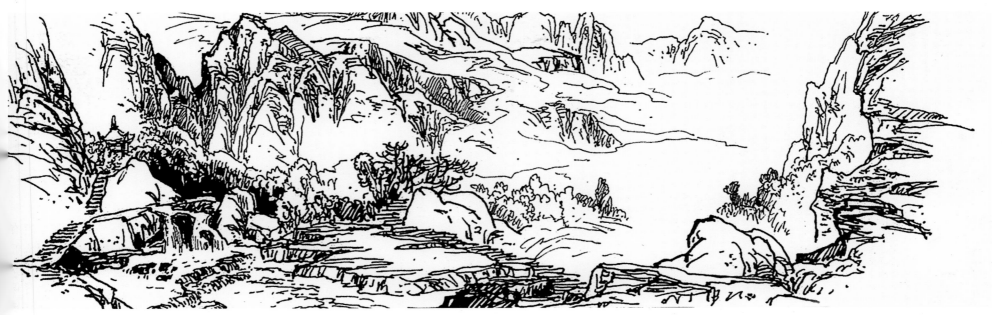

　　这张写生稿是我到太行山红石峡画的，因为太行山气势磅礴，所以我在写生时有意将整个山石画得很雄伟，山脚下的树木、房屋相对缩小，山顶云雾环绕，山脚云气逐步虚化，使画面气势更大。

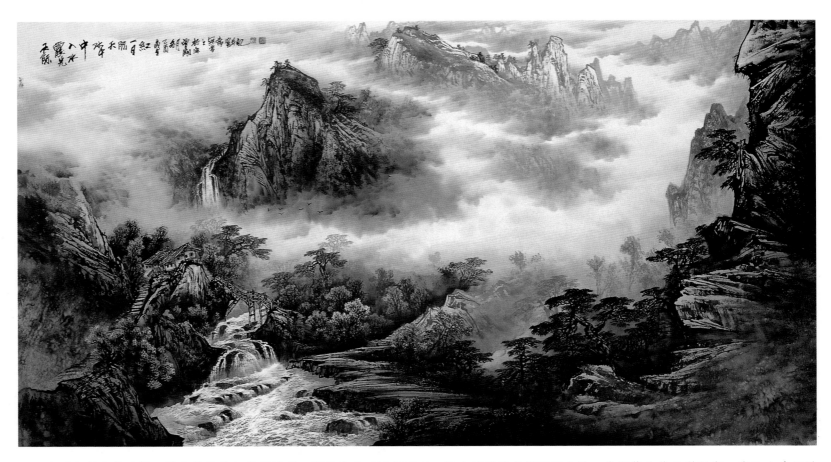

　　我到太行山的时候，被它的雄伟气势震憾了。所以我在画这幅画时，把山石都安排得顶天立地，为了使山体显得更高，我让大片云雾隔断山石，以达到整个画面虚实相间、气势宏大的效果。

四川翠云廊

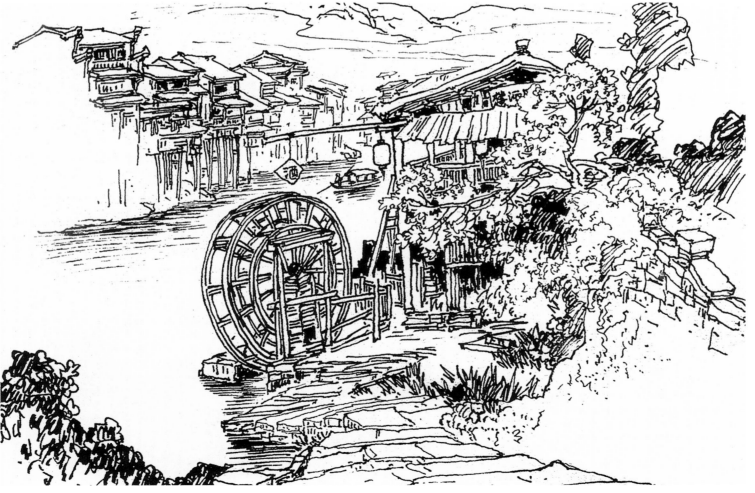

湘西凤凰

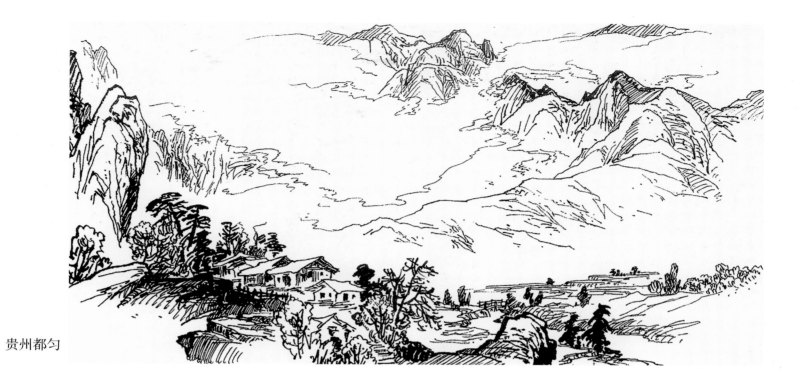

贵州都匀

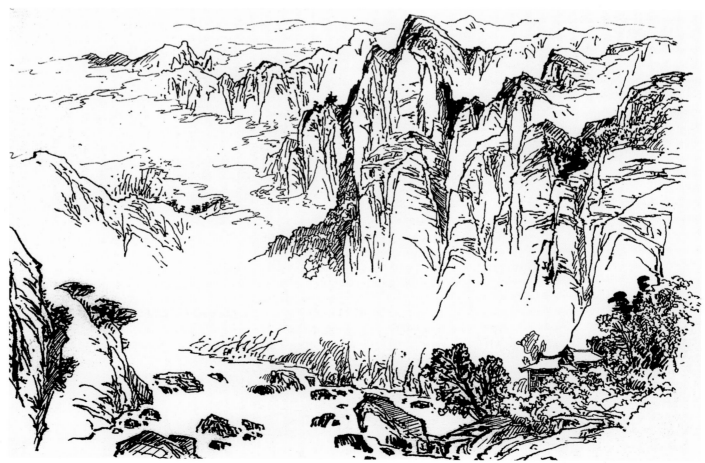

贵州南江大峡谷

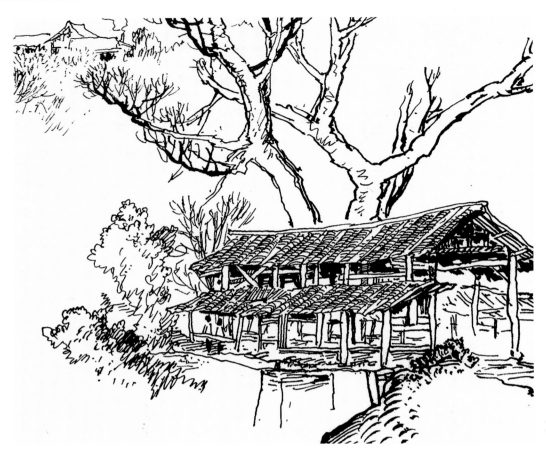

重庆秀山土家族

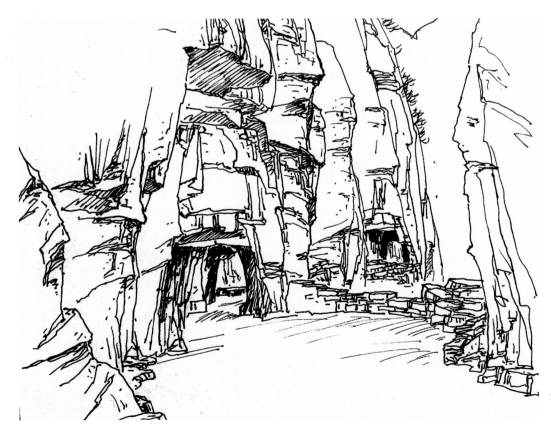

河南太行山绝壁长廊

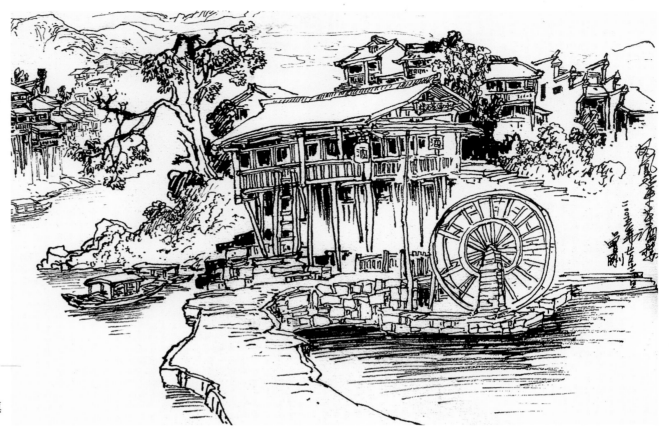

湘西凤凰古镇

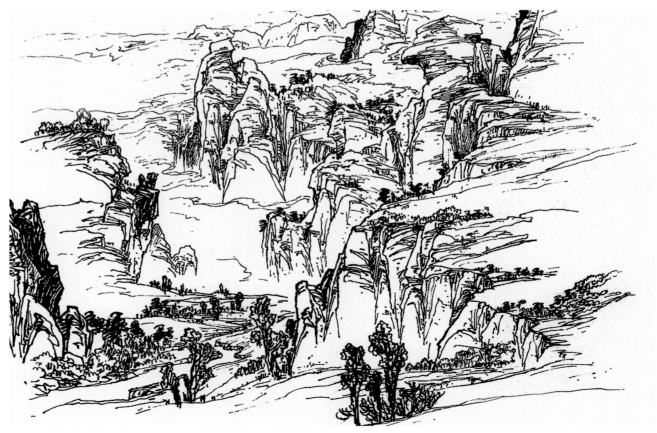

山西太行山黄崖洞

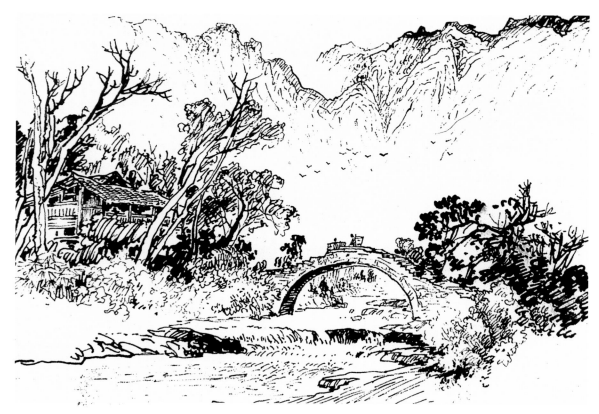

四川上里古镇

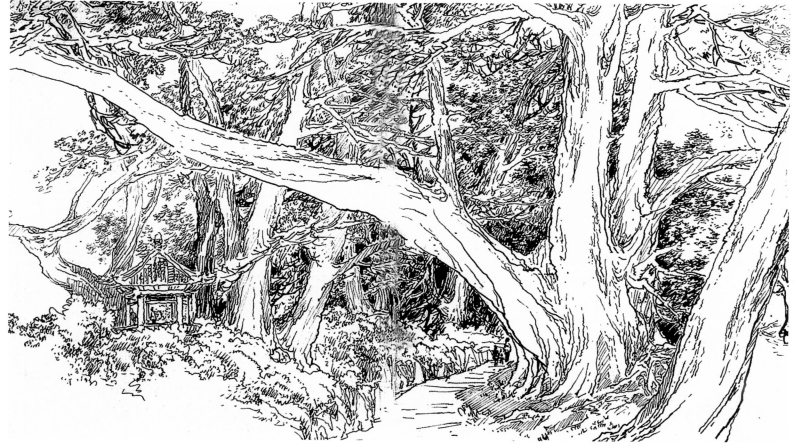

四川翠云廊

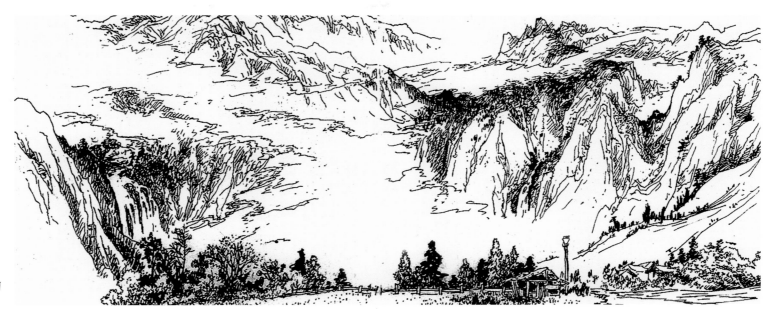

四川都江堰银厂沟

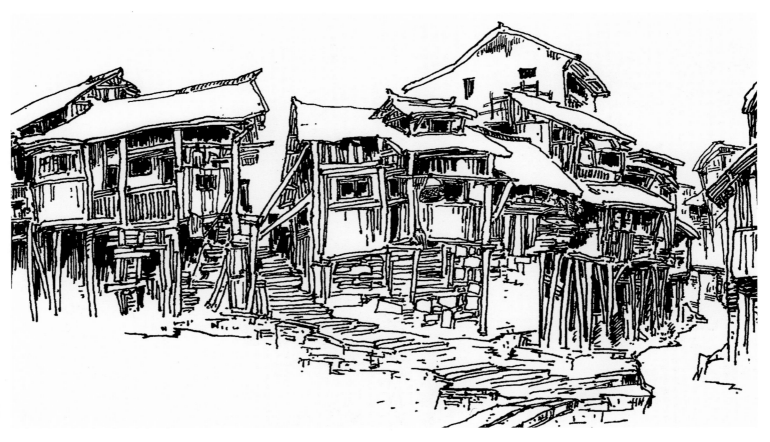

湘西凤凰古镇

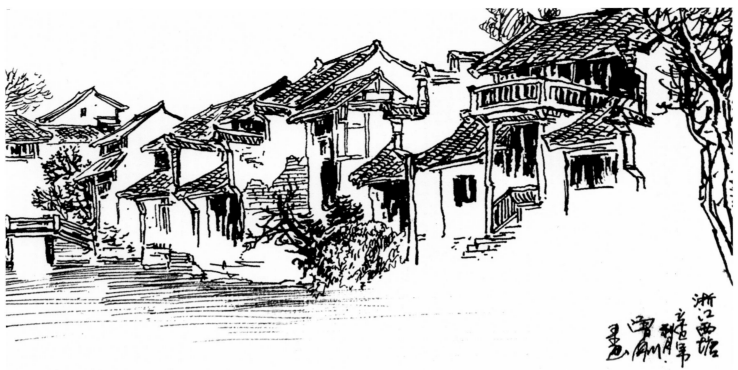

浙江西塘古镇

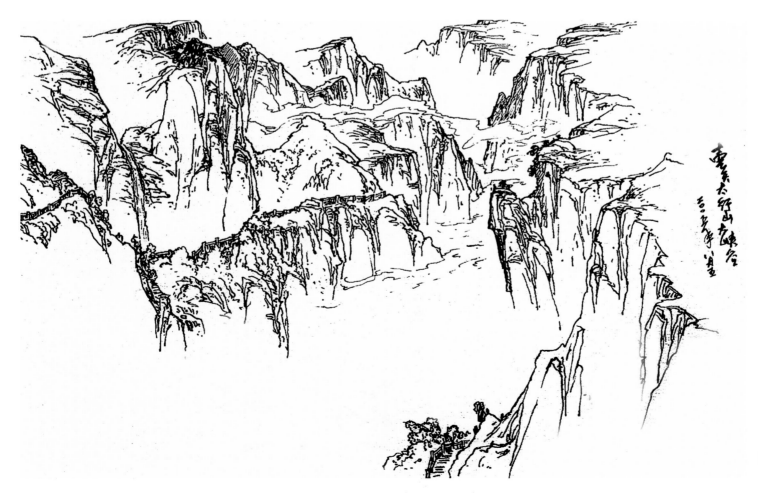

河南太行山大峡谷

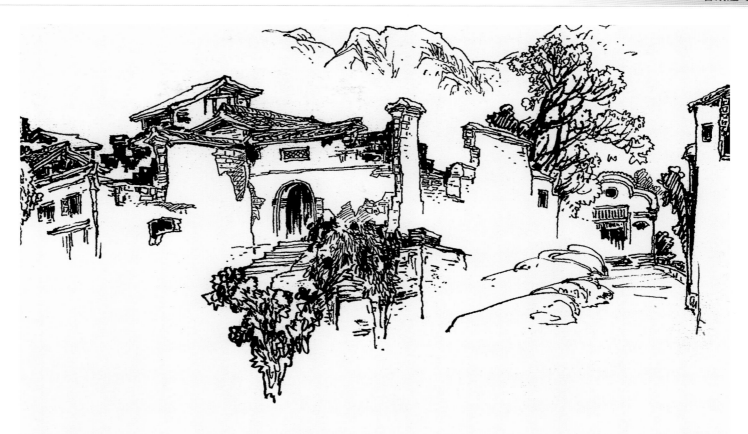

重庆边城古镇

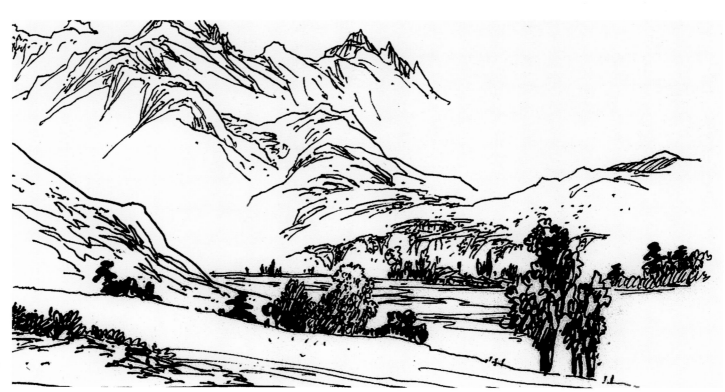

四川康定折多山

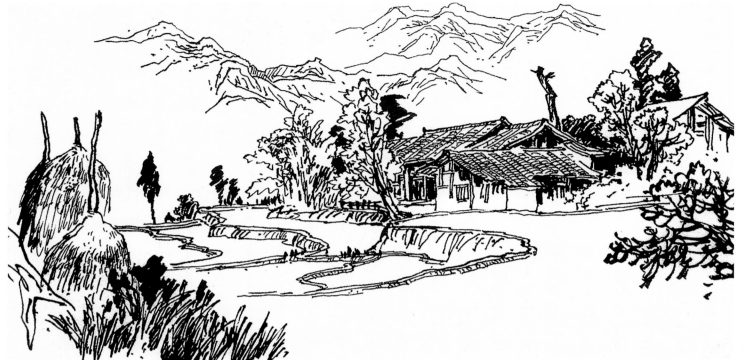

贵州都匀

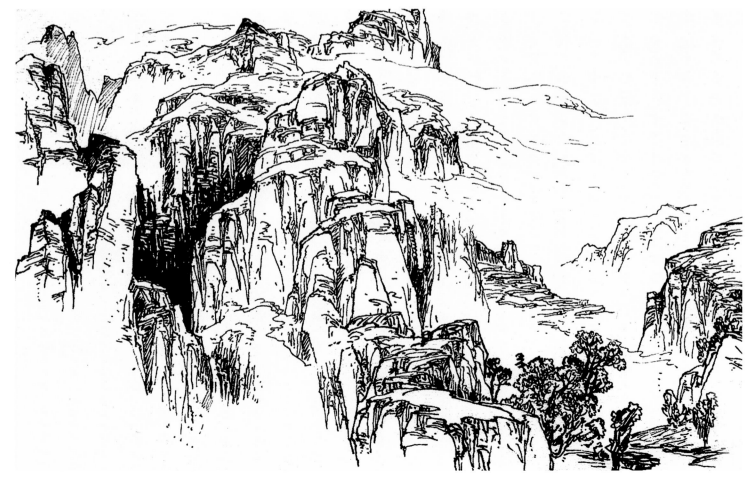

山西太行山黄崖洞

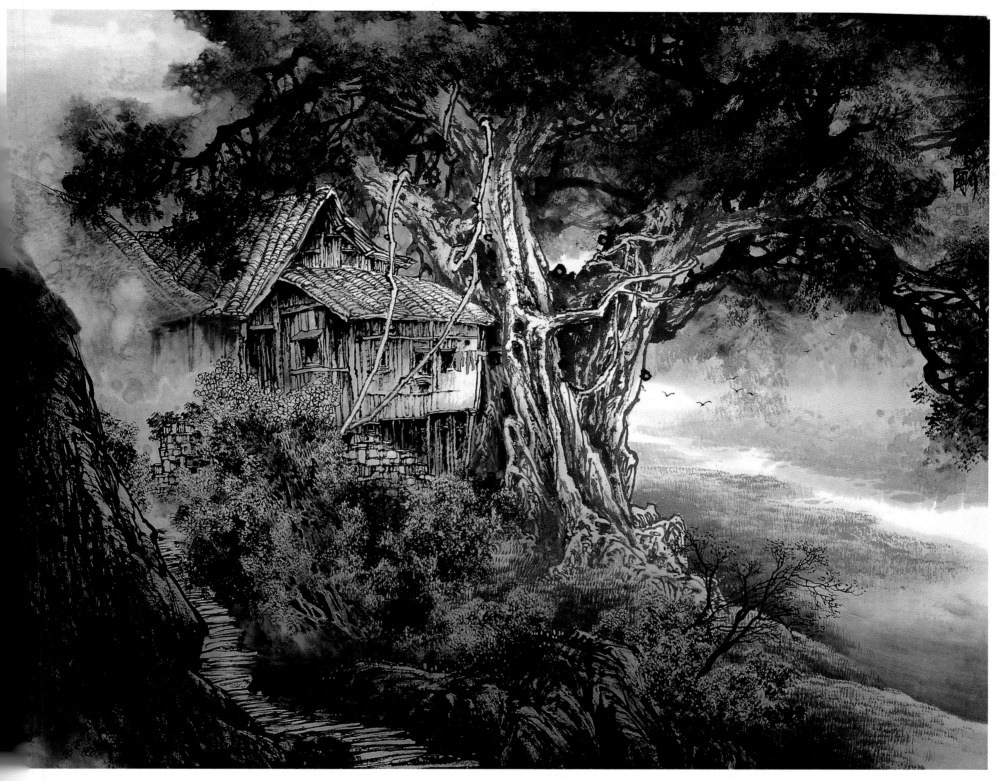

山村古韵　96×75cm

石门云栈（局部一）

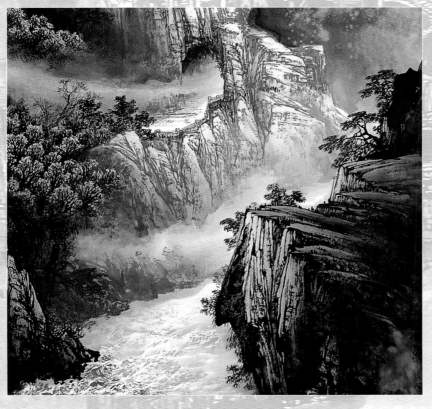

石门云栈（局部二）

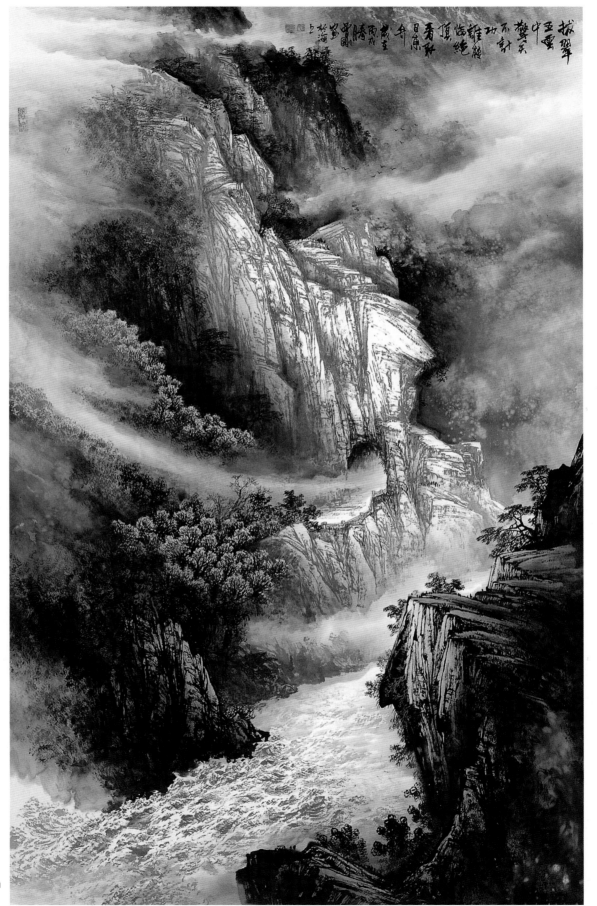

石门云栈　165×96cm

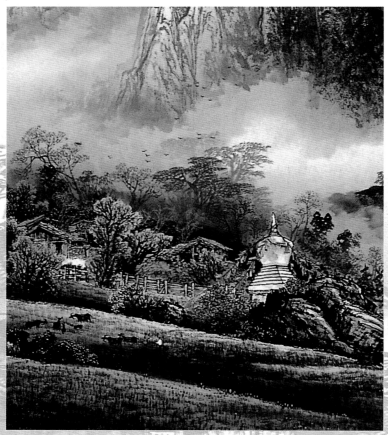

长溪春水带冰流（局部一）

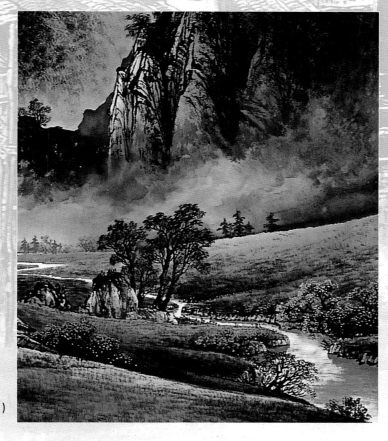

长溪春水带冰流（局部二）

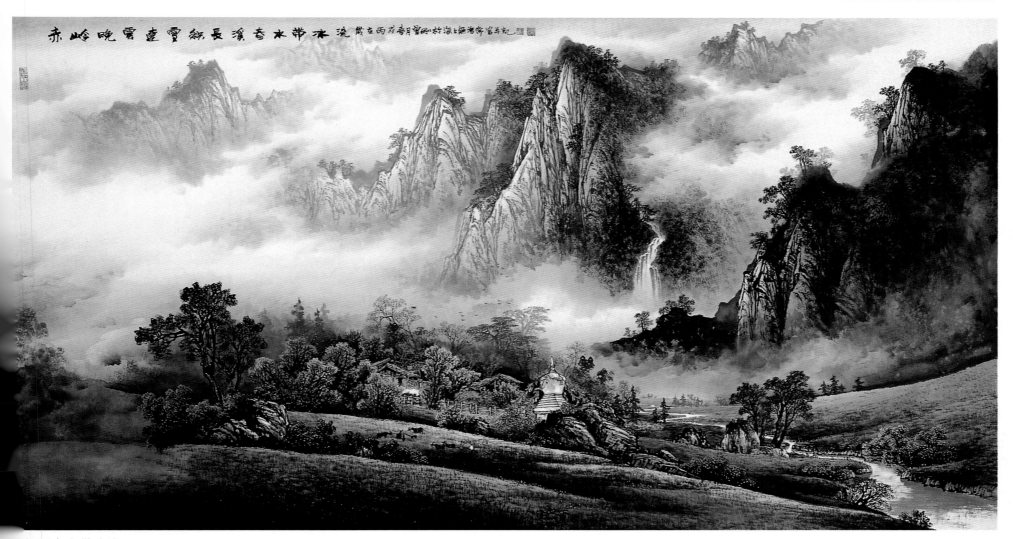

长溪春水带冰流　180×96cm

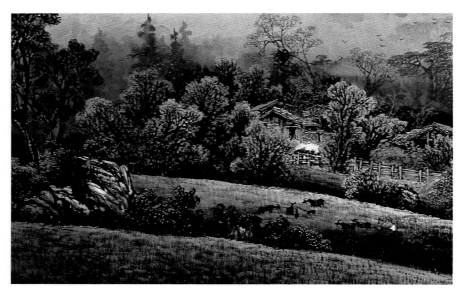

长溪春水带冰流（局部三）

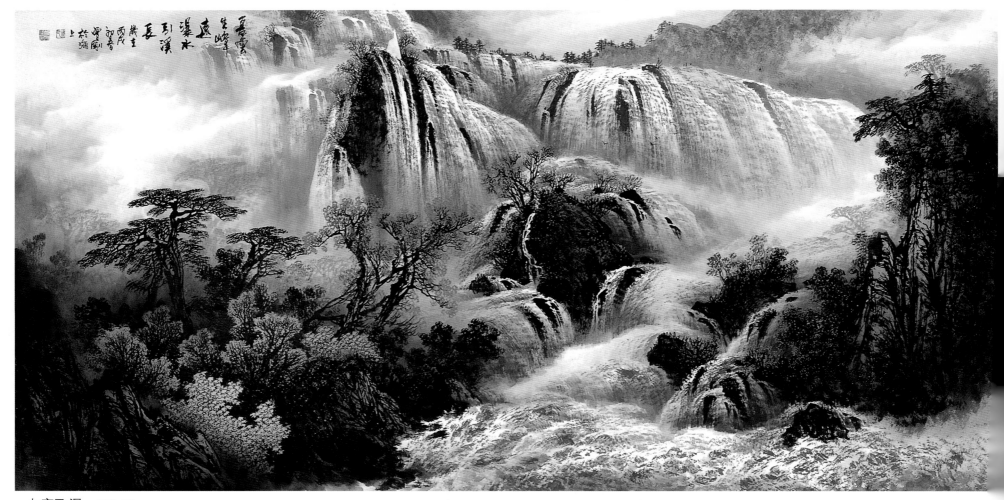

九寨飞瀑　136×68cm

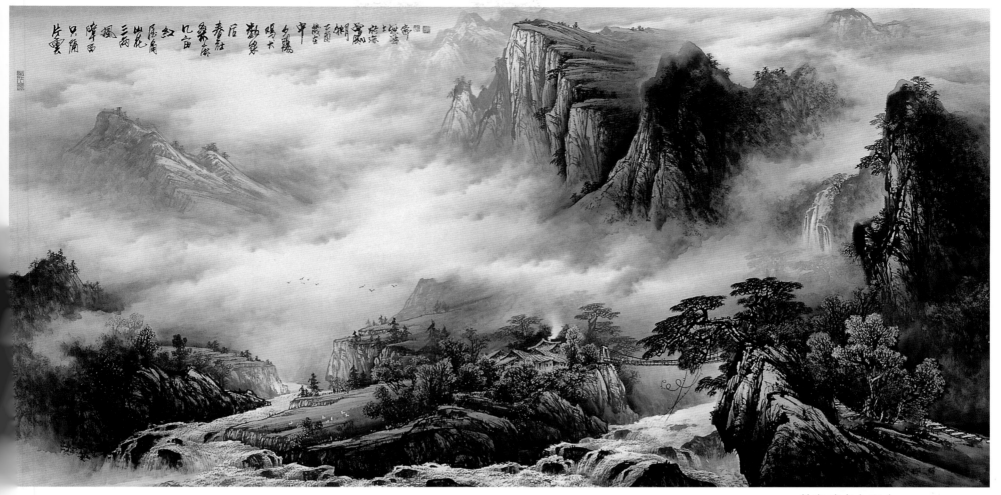

数家鸡犬夕阳中　200×100cm

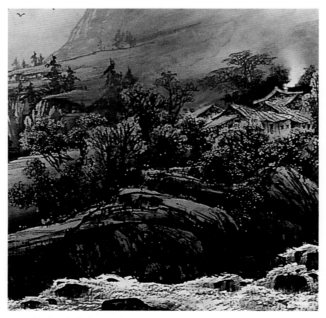

数家鸡犬夕阳中 （局部一）

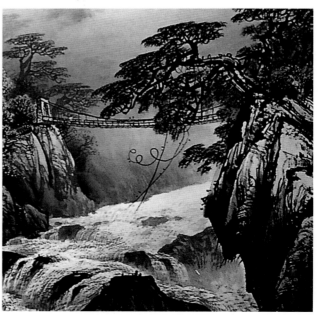

数家鸡犬夕阳中 （局部二）

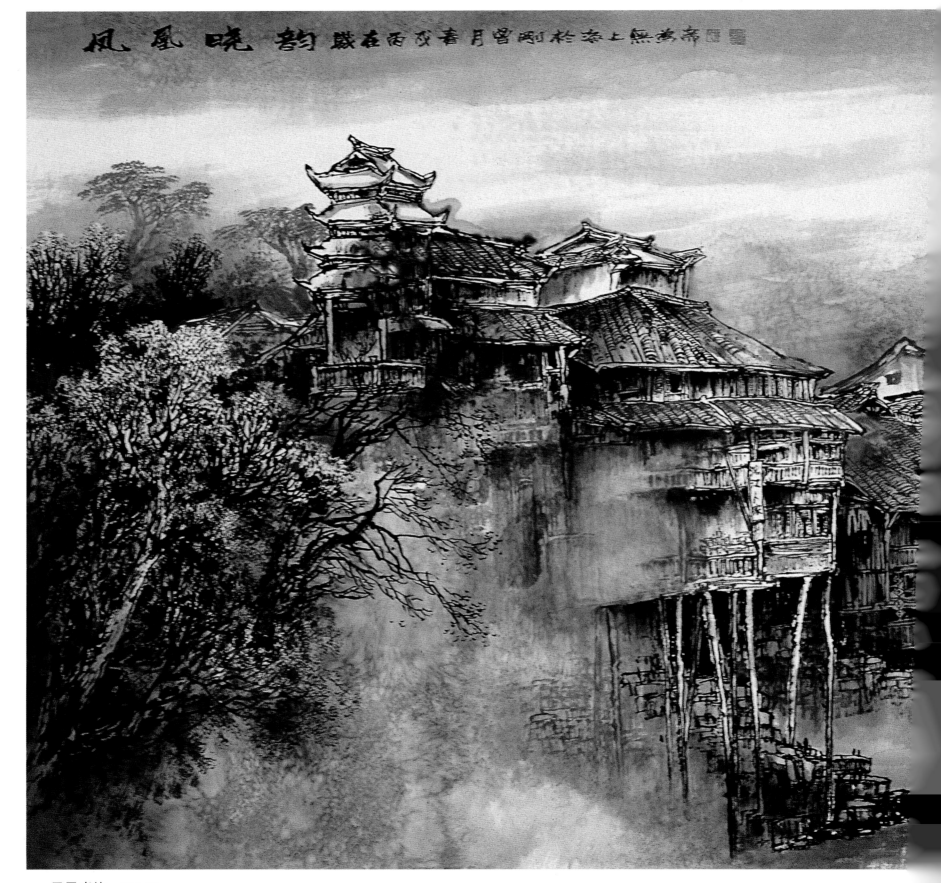

凤凰晓韵　180×80cm

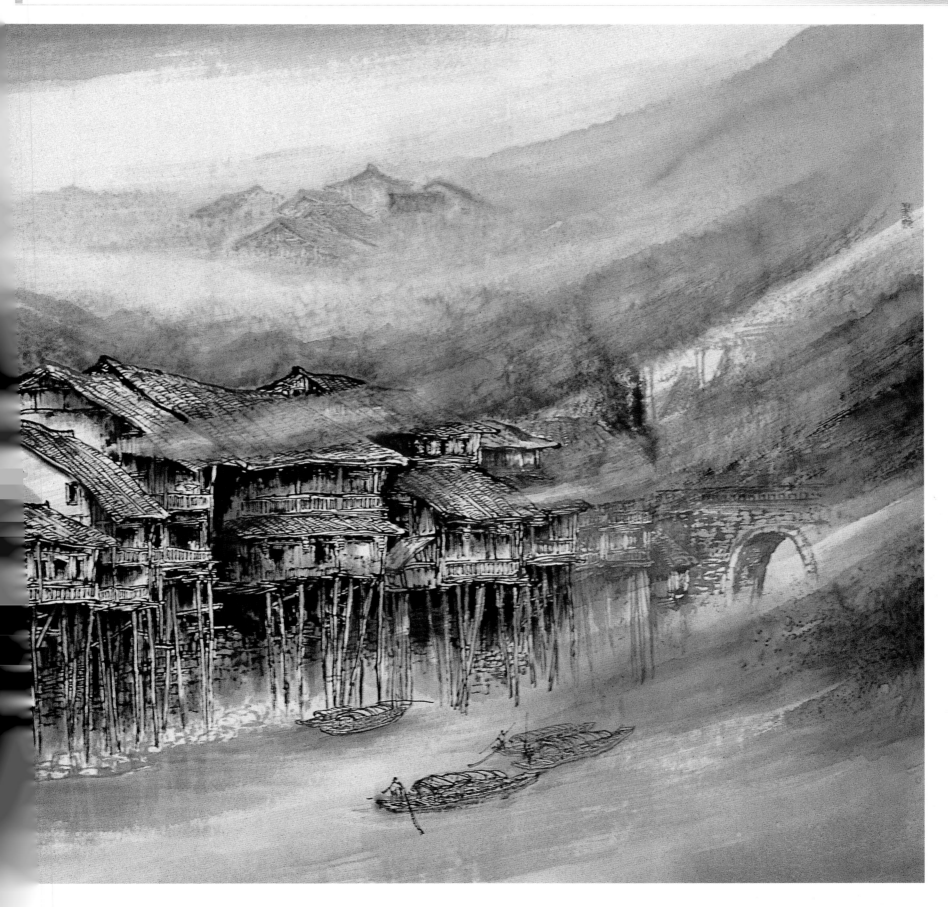

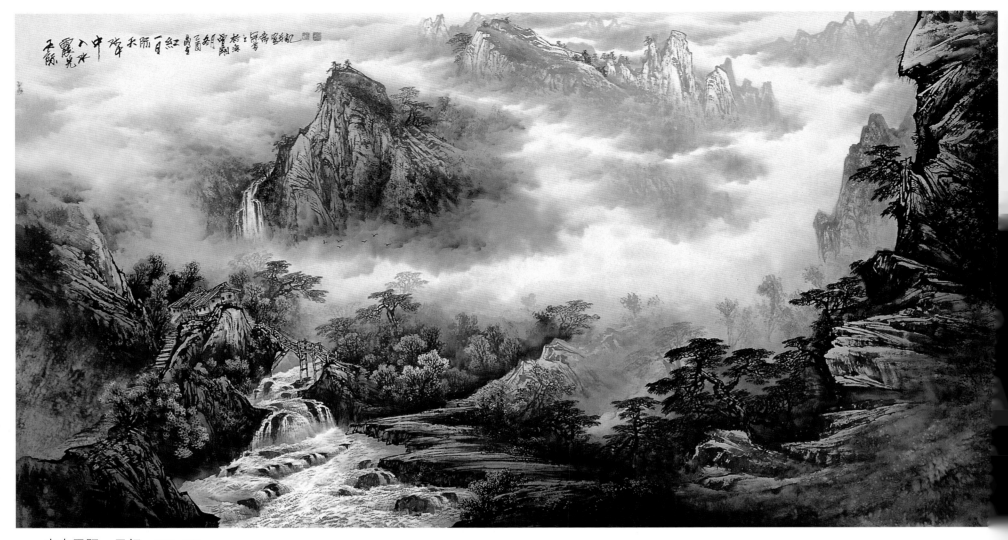

水中天际一日红 200×100cm

水中天际一日红（局部一）

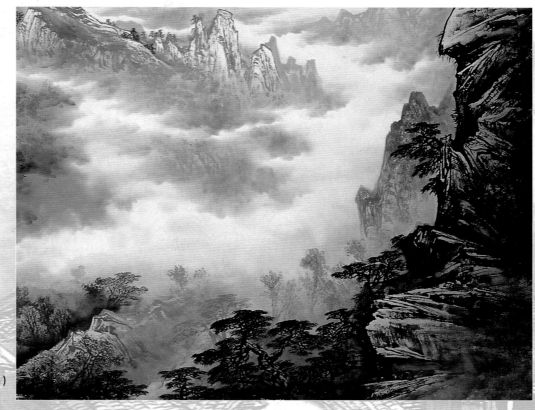

水中天际一日红（局部二）

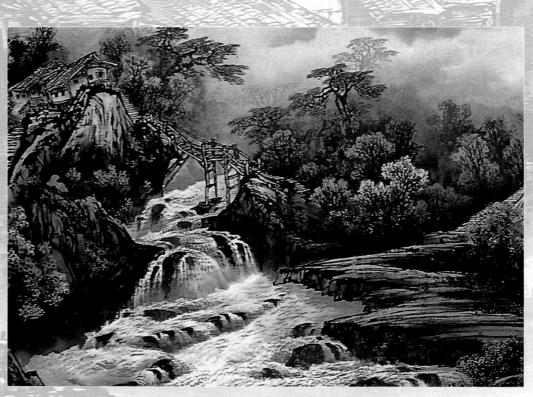

水中天际一日红（局部三）

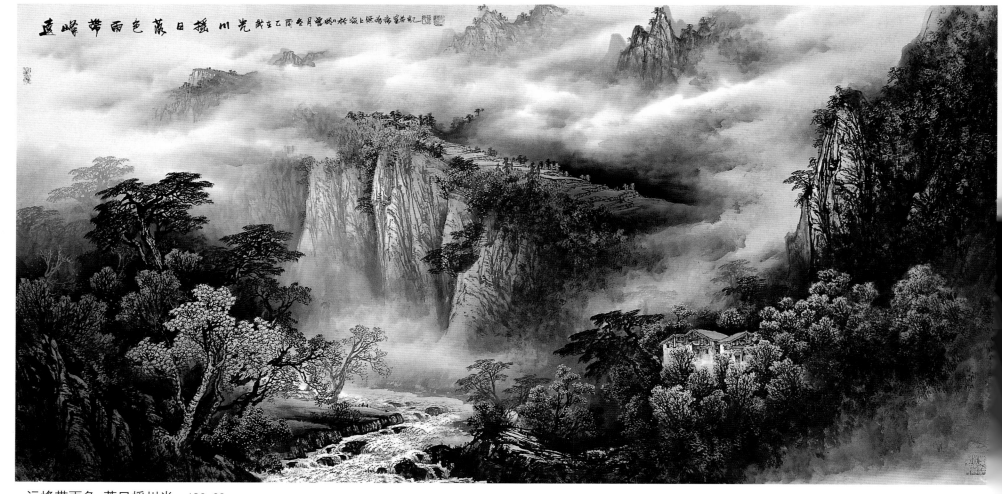

远峰带雨色 落日摇川光　136×68cm

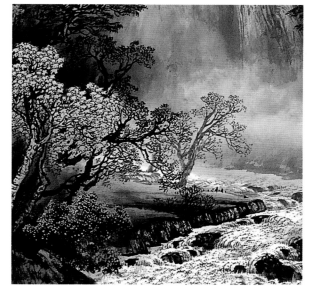

远峰带雨色 落日摇川光 （局部一）

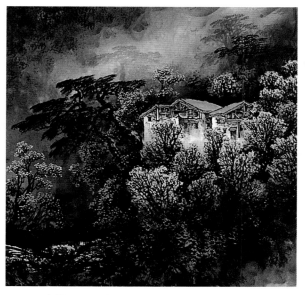

远峰带雨色 落日摇川光 （局部二）

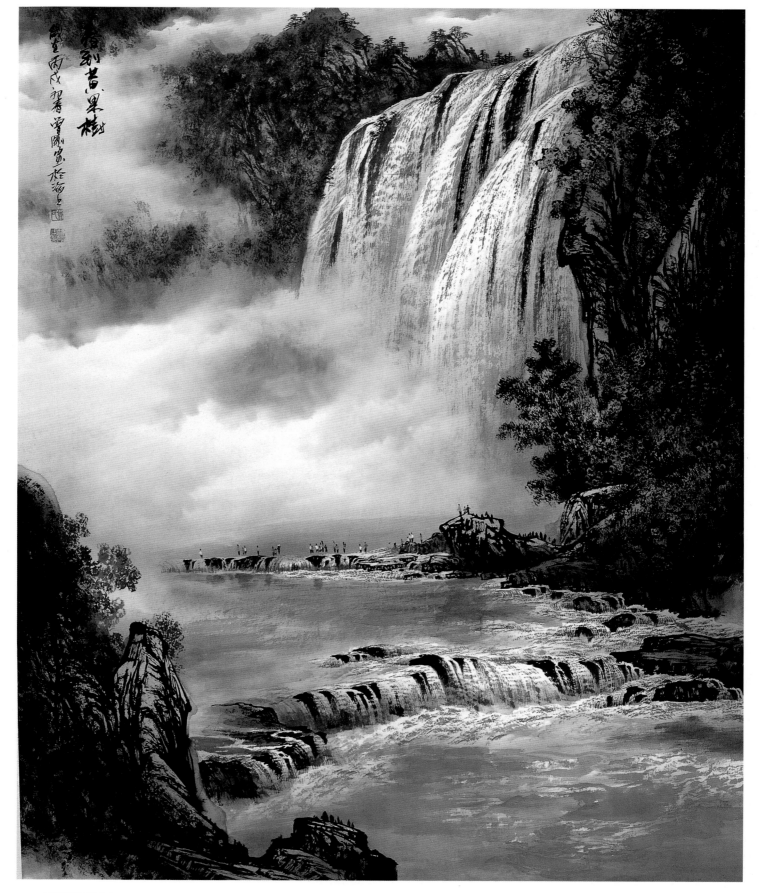

春到黄果树　180×80cm

写生足迹

秦岭

四川大雪山

芦定桥

长城

圆明园

湘西凤凰古镇

四川康定塔公

峨眉山

四川天台山上

庐山

贵州黄果树

四川四姑娘山

黄河

四川康定折多山

剑门关

峨眉山金顶

贡嘎山万年冰川

边城秀山

草堂长廊

古镇写生

河南太行山